如夢泡影

揮劍剎那靈魂穿透蒼穹

凝視生命瞬息

移動時間穿梭空間

來去無蹤

揮刀瞬間我執消然隧道

不動明王筆劍

斬斷無明

釋放顛倒靈魂

意識流轉如御天馬行空

能量匯聚顯影虛空

隨曼妙曲線澄沈

如夢泡影

寫字的修練
書寫台灣史詩

許世賢 著

新世紀美學　出版

書寫台灣史詩寫出自己的英雄史詩

許世賢

傳說倉頡造字驚天地泣鬼神，普羅米修斯交付人類以象徵智慧之火，人類文明與文化發展，與文字息息相關，藉由文字圖騰與符號傳遞知識、訊息，建立無與倫比的輝煌歷史與文化，可見文字對人類文明與文化發展助益之大，難以想像。而符號是宇宙共通語言，與數學相同，是所有文明發展的關鍵。漢字源於象形符號的文字辨識系統，造型多變優美，更是人類文化體系裡少見發展完善，兼具優美實用的文字。

漢字書寫工具經歷代改良更迭，以毛筆書法藝術流傳，成為文化重要環節。以毛筆為主的書法藝術在現代成為純粹藝術，取而代之的硬筆則成為現代人書寫主流。字如其人，當文字除去修身養性的目的後，如何在工商繁忙節奏中寫一手好字，呈現優雅品味，實為 3C 產品盛行的當日，人人急欲找回的必備修養。坊間習字範本皆以慢寫為推廣主旨，但文字以實用美感兼具為要，在繁忙現代生活中反成書寫罣礙，許多人一旦快速書寫即過於草率失去優雅美感。本書不以筆畫練習為本，而以靈活書寫宗旨，提供靈活運筆快速書寫的訓練與原理，激發大腦潛能，藉快速流暢書寫左右腦並用，手腦並用，積極運用潛意識進而提升內在潛能。

在講求正確握筆姿勢後，如何手腦並用心手合一，隨心所欲的操控手中的筆，輕盈俐落地流轉字裡行間，簡約流暢瞬間畫出圓潤飽滿曲線，在一呼一吸間穩健運筆，如何快速流暢地寫出流暢優美的字，更是本書出版要旨。不只寫一手漂亮的字，更要隨時寫出快又流暢優美的字，得心應手地運用

在生活或創作領域，進而提升心靈層次，是本書特色。從簡易線條的練習開始，逐步掌握心手合一的感覺，讓你享受潛意識心靈書寫的樂趣與成就。心靈符號書寫，以關鍵筆法練習，由簡入繁，掌握布局之美。穿插優美心靈符號的練習，讓你充分體會文字與符號不可思議的光明能量，人人可輕易入手。

在這美學時尚的年代，除了寫出一手好字，讓自己在考試與職場獲得更佳的成績與印象，更能藉由心靈書寫紓壓，領略心靈平靜，書寫自己的心靈符號，更是一項美好的修練。

本書習字範本節錄採用現代詩作品這方國土台灣史詩之詩篇，讓習字同時書寫氣勢磅礴的文字與符號。這方國土福爾摩沙美麗海洋環繞，孕育滋長莊麗山巒生命之歌。踏著先民可歌可泣的足跡，數百年來承繼光榮故事。政權更迭的文明衝擊與文化融合，成就今日台灣面貌。以宏觀視野前瞻未來，更需回顧歷史滄桑滋養這方國土的子民。以莊嚴詩歌詠嘆先民光榮史蹟，讓後世吟詠傳頌，激勵後繼者書寫新一代光榮史詩。我以虔敬心情，回顧先民壯麗情懷，譜寫他們挺身捍衛這方國土的勇氣與決心，讓後代子民了解這方國土歷史事蹟。更加體會先民可歌可泣悲壯胸懷。

本習字範本若干識別設計符號，採用 2014 年受邀國立彰化生活美學館舉辦之心靈符號—許世賢詩意設計展作品，詩篇收錄《這方國土—台灣史詩》。

寫字的修練
書寫台灣史詩

寫字的修練

畫符號般快速流暢優美的字

1 隨心所欲地畫出流暢曲線

正確的握筆無庸置疑，好似正確使用各種畫筆的藝術家，以拇指、中指與食指握住任何硬筆，讓手腕靈活支撐。這跟使用筷子是一樣的道理，甚至更加簡易。如果你握筆姿勢像電影中老外吃中國菜一樣，那肯定是錯的，大拇指包覆將無法靈活施展。唯有握筆時，可以順暢地在紙上畫出流暢線條，才是正確握筆姿勢。試試看，在白紙上隨意畫出連續的流暢曲線，十分有趣，好像紙上滑冰，輕盈優雅，隨手腕轉動飛舞雪白紙面。配合深沉緩慢的呼吸，讓心靈沉靜，專心一意畫線，直到滿心喜悅。有如靜坐修行般，手腦並用專一冥想，練習放鬆自己，隨指尖精靈滑行廣闊無垠地平線。想像宇宙就是這樣畫出來的，練習畫出優美弧形曲線，上帝只畫弧線，不畫直線。每天練習五分鐘，你也可以畫出自己的宇宙。

2 練習一筆畫出流暢波動

嘗試畫出流暢的波動，像電波一樣脈動，這絕對是接通宇宙頻率的最佳路徑。以適當力道變化，按壓或提起，一筆畫完，不可時斷時續，練習一筆勾勒完美曲線波動的線條，這個練習可以讓手指更加靈巧，好像習武之人，拉筋般放鬆順暢地畫線，不要急著練習寫字。當我們無法熟悉駕馭我們手上的工具，只是機械式地臨摹，是無法掌握快速寫字的樂趣。還有附加價值，那就是繪畫能力，流暢筆觸可以讓你隨心所欲，勾勒視覺所見事物，或心裡想描繪的符號。這不但是設計師藝術家必要的鍛鍊，更是快速書寫一手流暢好字的關鍵，每天持續練習幾分鐘，享受心手合一的樂趣。

3 觀察研究文字的結構之美

練習像設計師、藝術家或僧侶般盯著美麗事物發呆的習慣，大致觀察，細緻品味，美的事物具備一定比例結構，黃金比例、分形理論與全象理論都指出一項事實，那就是上帝或宇宙是講求美感規律的設計師。細心觀察文字或符號結構比例之美，觀察虛實布局對稱結構，不急著動筆練習，直到有所體會為止，這也是學習新事物的好習慣，用心觀察比較分析，用心體會。只要認真思考映入眼簾美麗事物，讓潛意識幫你儲存消化，轉化提升你內在的美學素養。

4 體會像太極符號虛實的變化

漢字由左而右、由上而下、先中間後兩旁等規則有其邏輯，這是自己思考也可以求出的解答。體會對稱、平衡、均間等結構美感及符號虛實的變化，一手流暢的好字不是不假思索讓手去記憶走過的足跡，是腦書寫，更是心的書寫。字帖初期輕輕描過，揣摩行筆路徑，嘗試一筆一畫流暢快速，剛開始對不準無妨，務必快速一筆到位。逐步增加心手合一能力。寧可不甚準確，但求筆勢順暢。習慣機械式臨帖，一旦快速書寫即被打回原形。練習像唱歌一樣，開懷高歌，不要顫抖。繪製符號也一樣，心引導筆、筆引導心，隨心所欲揮舞手中之筆。逐步體會箇中奧妙與訣竅。本習字範本一切以快速書寫或繪製為原則，重要是寫出自己的節奏。字帖間穿插心靈符號繪製，試著以一筆一撇順暢勾勒，從左上方第一個鉤畫到右下方最後一個，你會發現符號具有不可思議光明能量。

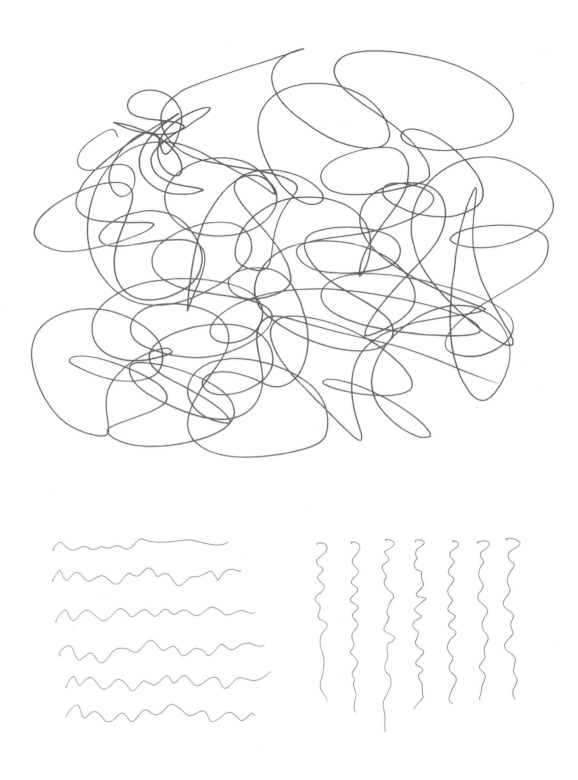

書寫台灣史詩

福爾摩沙之歌

福爾摩沙美麗之島
在晨曦金色曙光中甦醒
白雪紛飛輕拂群山
傲然屹立太平洋

福爾摩沙東海之濱
守護玉山的神鷹
舞動羽翼環顧八卦山
勇士傳奇的故鄉

福爾摩沙光明國土
在砲聲響起時向前邁進
無視烏雲密佈
自由旗幟迎風飄揚

福爾摩沙民主國度
守護夢想與希望
族群融合共創新世紀
自由民主新故鄉

福爾摩沙之歌

福爾摩沙美麗之島

福爾摩沙之歌

福爾摩沙美麗之島
在晨曦金色曙光中甦醒
白雪紛飛輕拂群山
傲然屹立太平洋

福爾摩沙東海之濱
守護玉山的神鷹
舞動羽翼環顧八卦山
勇士傳奇的故鄉

福爾摩沙光明國土
在砲聲響起時向前邁進
無視烏雲密佈
自由旗幟迎風飄揚

福爾摩沙民主國度
守護夢想與希望
族群融合共創新世紀
自由民主新故鄉

在晨曦金色曙光中甦醒

白雪紛飛吹拂群山

傲然屹立太平洋

傲然屹立太平洋

福爾摩沙東海之濱

福爾摩沙東海之濱

福爾摩沙美麗之島
在晨曦金色曙光中甦醒
白雪紛飛輕拂群山
傲然屹立太平洋

福爾摩沙東海之濱
守護玉山的神鷹
舞動羽翼環顧八卦山
勇士傳奇的故鄉

福爾摩沙光明國土
在砲聲響起時向前邁進
無視烏雲密佈
自由旗幟迎風飄揚

福爾摩沙民主國度
守護夢想與希望
族群融合共創新世紀
自由民主新故鄉

舞動羽翼環顧八卦山

守護玉山的神鷹

勇士傳奇的故鄉

福爾摩沙光明國土

福爾摩沙美麗之島
在晨曦金色曙光中甦醒
白雪紛飛輕拂群山
傲然屹立太平洋

福爾摩沙東海之濱
守護玉山的神鷹
舞動羽翼環顧八卦山
勇士傳奇的故鄉

福爾摩沙光明國土
在砲聲響起時向前邁進
無視烏雲密佈
自由旗幟迎風飄揚

福爾摩沙民主國度
守護夢想與希望
族群融合共創新世紀
自由民主新故鄉

無視烏雲密佈

在砲聲響起時向前邁進

25

自由旗幟迎風飄揚

福爾摩沙民主國度

福爾摩沙之歌

福爾摩沙美麗之島
在晨曦金色曙光中甦醒
白雪紛飛輕拂群山
傲然屹立太平洋

福爾摩沙東海之濱
守護玉山的神鷹
舞動羽翼環顧八卦山
勇士傳奇的故鄉

福爾摩沙光明國土
在砲聲響起時向前邁進
無視烏雲密佈
自由旗幟迎風飄揚

福爾摩沙民主國度
守護夢想與希望
族群融合共創新世紀
自由民主新故鄉

守護夢想與希望

族群融合共創新世紀

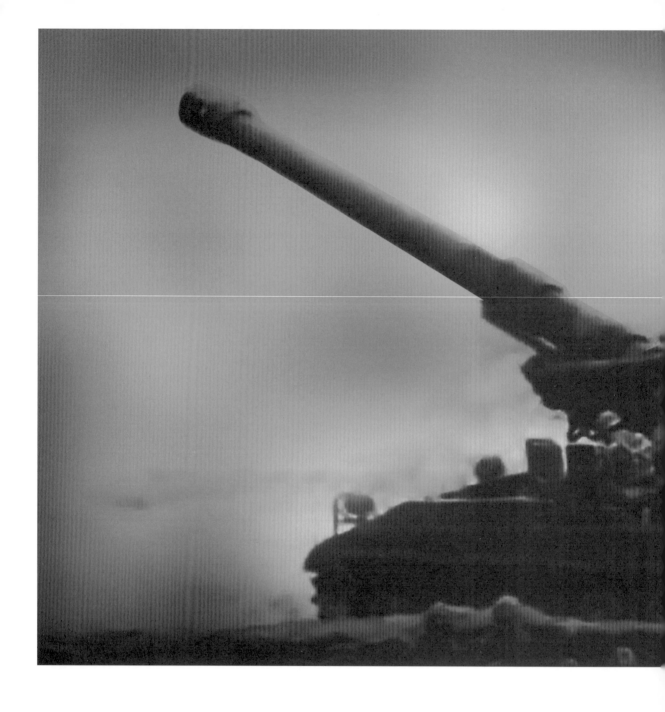

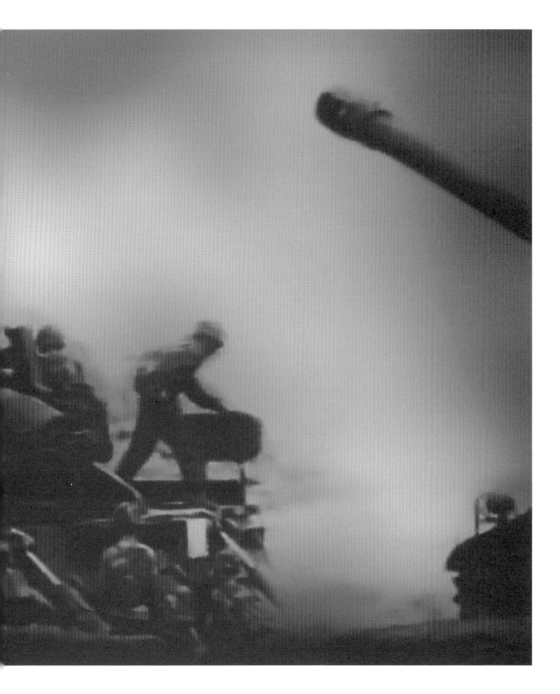

迎著歌聲航向大海

閃爍明滅的星斗紛紛滑落
化身標示領海浮標
守護玉山的神鷹盤旋領空

隨晨曦吟唱百步蛇傳奇
靜默聆聽阿里山嘹亮歌聲
蜿蜒國土巡航的蛟龍

把祖父佩刀化作魚雷
宣誓媽祖守護國土的決心
不容惡龍喧囂來襲

迎歌聲航向大海
記住對暴雨咆哮的祖先
沈寂潛艦靜默航行

迎著歌聲航向大海

朒爍明滅的星斗紛紛滑落

迎歌聲航向大海

閃爍明滅的星斗紛紛滑落
化身標示領海浮標
守護玉山的神鷹盤旋領空

蜿蜓國土巡航的蛟龍
靜默聆聽阿里山嘹亮歌聲
隨晨曦吟唱百步蛇傳奇

把祖父佩刀化作魚雷
宣誓媽祖守護國土的決心
不容惡龍喧囂來襲

迎歌聲航向大海
記住對暴雨咆哮的祖先
沈寂潛艦靜默航行

守護玉山的神鷹盤旋領空

化身標示領海浮標

蜿蜒國土巡航的蛟龍

靜默聆聽阿里山嘹亮歌聲

迎歌聲航向大海

閃爍明滅的星斗紛紛滑落
化身標示領海浮標
守護玉山的神鷹盤旋領空
蜿蜒聆聽阿里山嘹亮歌聲
靜默聆聽阿里山嘹亮歌聲
隨晨曦吟唱百步蛇傳奇
把祖父佩刀化作魚雷
宣誓媽祖守護國土的決心
不容惡龍喧囂來襲
迎歌聲航向大海
記住對暴雨咆哮的祖先
沈寂潛艦靜默航行

不容惡龍喧囂來襲

迎歌聲航向大海

迎歌聲航向大海

閃爍明滅的星斗紛紛滑落
化身標示領海浮標
守護玉山的神鷹盤旋領空
蜿蜒國土巡航的蛟龍
靜默玲聽阿里山嘹亮歌聲
隨晨曦吟唱百步蛇傳奇
把祖父佩刀化作魚雷
宣誓媽祖守護國土的決心
不容惡龍喧囂來襲
迎歌聲航向大海
記住對暴雨咆哮的祖先
沈寂潛艦靜默航行

宣誓媽祖守護國土的決心

記住對暴雨咆哮的祖先

池　池
寂　寂
潛　潛
艦　艦
靜　靜
默　默
航　航
行　行

迴旋艦砲舉劍環顧

破曉曙光喚醒尾翼太陽神
點燃翻騰雲海金色榮光
戰機穿梭巡航防空識別區
莊嚴宣示國家主權

閃爍防衛海洋的決心
陽光照拂雪白軍帽
乘風破浪迎向台灣新紀元
銀灰戰艦疾馳太平洋

不容進犯敵艦重新集結
迴旋艦砲舉劍環顧
凌厲眼神凝視歷史滄桑
掌舵雙手緊握國家尊嚴

太陽神馬拉道仰天怒吼
戰鬥機群火速升空
戰艦疾馳佈陣海洋最前線
捍衛自由民主永恆價值

37

迴旋艦砲舉劍環顧

迴旋艦砲舉劍環顧

破曉曙光喚醒尾翼太陽神

破曉曙光喚醒尾翼太陽神

迴旋艦砲舉劍環顧

破曉曙光喚醒尾翼太陽神
點燃翻騰雲海金色榮光
戰機穿梭巡航防空識別區
莊嚴宣示國家主權
閃爍防衛海洋的決心
陽光照拂雪白軍帽
乘風破浪迎向台灣新紀元
銀灰戰艦疾馳太平洋
掌舵雙手緊握國家尊嚴
凌厲眼神凝視歷史滄桑
迴旋艦砲舉劍環顧
不容進犯敵艦重新集結
太陽神馬拉道仰天怒吼
戰鬥機群火速升空
戰艦疾馳佈陣海洋最前線
捍衛自由民主永恆價值

點燃翻騰雲海金色榮光

戰機穿梭巡航防空識別區

莊 莊
嚴 嚴
宣 宣
示 示
國 國
家 家
主 主
權 權

銀 銀
灰 灰
戰 戰
艦 艦
疾 疾
馳 馳
太 太
平 平
洋 洋

迴旋艦砲舉劍環顧

破曉曙光喚醒尾翼太陽神
點燃翻騰雲海金色榮光
戰機穿梭巡航防空識別區
莊嚴宣示國家主權

銀灰戰艦疾馳太平洋
乘風破浪迎向台灣新紀元
陽光照拂雪白軍帽
閃爍防衛海洋的決心

掌舵雙手緊握國家尊嚴
凌厲眼神凝視歷史滄桑
迴旋艦砲舉劍環顧
不容進犯敵艦重新集結

太陽神馬拉道仰天怒吼
戰鬥機群火速升空
戰艦疾馳佈陣海洋最前線
捍衛自由民主永恆價值

掌舵雙手緊握國家導巖

凌駕眼神凝視歷史滄桑

迴旋艦砲舉劍環顧

破曉曙光喚醒尾翼太陽神
點燃翻騰雲海金色榮光
戰機穿梭巡航防空識別區
莊嚴宣示國家主權
銀灰戰艦疾馳太平洋
乘風破浪迎向台灣新紀元
陽光照拂雪白軍帽
閃爍防衛海洋的決心
迴旋艦砲舉劍環顧
凌厲眼神凝視歷史滄桑
掌舵雙手緊握國家尊嚴
不容進犯敵艦重新集結
太陽神馬拉道仰天怒吼
戰鬥機群火速升空
戰艦疾馳佈陣海洋最前線
捍衛自由民主永恆價值

不容進犯
敵艦
重新集結

太陽神馬拉道師天怒吼

迴旋艦砲舉劍環顧

破曉曙光喚醒尾翼太陽神
點燃翻騰雲海金色榮光
戰機穿梭巡航防空識別區
莊嚴宣示國家主權
銀灰戰艦疾馳太平洋
乘風破浪迎向台灣新紀元
陽光照拂雪白軍帽
閃爍防衛海洋的決心
掌舵雙手緊握國家尊嚴
凌厲眼神凝視歷史滄桑
迴旋艦砲舉劍環顧
不容進犯敵艦重新集結
太陽神馬拉道仰天怒吼
戰鬥機群火速升空
戰艦疾馳佈陣海洋最前線
捍衛自由民主永恆價值

巨人肩膀上的巨人

掬一把泥土撒向太平洋
讓海洋知道土地的滄桑
解開文字腳鐐
讓榮光重踏綠蔭大地

航向一望無際遼闊地平線
揮舞光明旗幟迎風啟航
站在巨人肩膀上的小巨人

披上燦爛星光的海洋
深情撫慰沉默山巒
晨曦總在不遠處升起
美麗福爾摩莎

巨人肩膀上的巨人

掬一把泥土撒向太平洋

巨人肩膀上的巨人

掬一把泥土撒向太平洋
讓海洋知道土地的滄桑
解開文字腳鐐
讓榮光重踏綠蔭大地
站在巨人肩膀上的小巨人
揮舞光明旗幟迎風啟航
航向一望無際遼闊地平線
披上燦爛星光的海洋
深情撫慰沉默山巒
晨曦總在不遠處升起
美麗福爾摩莎

讓海洋知道土地的滄桑

解開文字腳鐐

讓榮光重踏綠蔭大地

站在巨人肩膀上的小巨人

巨人肩膀上的巨人

掬一把泥土撒向太平洋
讓海洋知道土地的滄桑
解開文字腳鐐
讓榮光重踏綠蔭大地

站在巨人肩膀上的小巨人
揮舞光明旗幟迎風啟航
航向一望無際遼闊地平線

披上燦爛星光的海洋
深情撫慰沉默山巒
晨曦總在不遠處升起
美麗福爾摩莎

航向一望無際遼闊地平線

揮舞光明旗幟迎風啟航

披上燦爛星光的海洋

披上燦爛星光的海洋

深情撫慰沉默山巒

深情撫慰沉默山巒

掬一把泥土撒向太平洋
讓海洋知道土地的滄桑
解開文字腳鐐
讓榮光重踏綠蔭大地

站在巨人肩膀上的小巨人
揮舞光明旗幟迎風啟航
航向一望無際遼闊地平線

披上燦爛星光的海洋
深情撫慰沉默山巒
晨曦總在不遠處升起
美麗福爾摩沙

美麗福爾摩沙

美麗福爾摩沙

晨曦總在不遠處升起

晨曦總在不遠處升起

台灣軍隊的答覆

淡水天空飄盪陰鬱烏雲
漫山軍旗迎風嘶鳴
滬尾砲台民主國軍嚴陣以待
步兵全副武裝屏氣凝神
靜候迎戰登陸敵軍

遙望日本戰艦紅太陽
台灣民主國軍官肅然佇立
手持望遠鏡標定射擊座標
砲陣地官兵沉著備戰
全軍集火鎖定來犯日軍

清法白刃激戰剽悍軍風猶存
堅守陣地守護莊嚴國土
戰志昂揚滬尾砲台
宣示台灣軍隊寸土不讓
日本戰艦退出淡水河

淡水天空飄陰鬱烏雲

台灣軍隊的苔覆

台灣軍隊的答覆

淡水天空飄盪陰鬱烏雲
漫山軍旗迎風嘶鳴
滬尾砲台民主國軍嚴陣以待
步兵全副武裝屏氣凝神
靜候迎戰登陸敵軍

遙望日本戰艦紅太陽
台灣民主國軍官肅然佇立
手持望遠鏡標定射擊座標
砲陣地官兵沉著備戰
全軍集火鎖定來犯日軍

清法白刃激戰剽悍軍風猶存
堅守陣地守護莊嚴國土
戰志昂揚滬尾砲台
宣示台灣軍隊寸土不讓
日本戰艦退出淡水水河

57

步兵全副武裝屏氣凝神

步兵全副武裝屏氣凝神

靜候迎戰登陸敵軍

靜候迎戰登陸敵軍

台灣軍隊的答覆

淡水天空飄盪陰鬱烏雲
漫山軍旗迎風嘶鳴
滬尾砲台民主國軍嚴陣以待
步兵全副武裝屏氣凝神
靜候迎戰登陸敵軍

遙望日本戰艦紅太陽
台灣民主國軍官肅然佇立
手持望遠鏡標定射擊座標
砲陣地官兵沉著備戰
全軍集火鎖定來犯日軍

清法白刃激戰剽悍軍風猶存
堅守陣地守護莊嚴國土
戰志昂揚滬尾砲台
宣示台灣軍隊寸土不讓
日本戰艦退出淡水河

砲陣地官兵沱署備戰

砲陣地官兵沱署備戰

全軍集火鎮定未犯日軍

全軍集火鎮定未犯日軍

台灣軍隊的答覆

淡水天空飄盪陰鬱烏雲
漫山軍旗迎風嘶鳴
滬尾砲台民主國軍嚴陣以待
步兵全副武裝屏氣凝神
靜候迎戰登陸敵軍

遙望日本戰艦紅太陽
台灣民主國軍官肅然佇立
手持望遠鏡標定射擊座標
砲陣地官兵沉著備戰
全軍集火鎖定來犯日軍

清法白刃激戰剽悍軍風猶存
堅守陣地守護莊嚴國土
戰志昂揚滬尾砲台
宣示台灣軍隊寸土不讓
日本戰艦退出淡水河

堅守陣地守護莊嚴國土

清法白刃激戰剽悍軍風猶存

戰志昂揚滬尾砲台

宣示台灣軍隊寸土不讓

淡水天空飄盪陰鬱烏雲
漫山軍旗迎風嘶鳴
滬尾砲台民主國軍嚴陣以待
步兵全副武裝屏氣凝神
靜候迎戰登陸敵軍

全軍集火鎖定來犯日軍
砲陣地官兵沉著備戰
手持望遠鏡標定射擊座標
台灣民主國軍官肅然佇立
遙望日本戰艦紅太陽

清法白刃激戰剽悍軍風猶存
堅守陣地守護莊嚴國土
戰志昂揚滬尾砲台
宣示台灣軍隊寸土不讓
日本戰艦退出淡水河

63

基隆砲台開戰前夕

台北車站戒備森嚴
全副武裝的步兵井然列隊
火車運回疏散民眾
戰士接續進入擁擠車廂
開赴國土最前線

宣說這方國土的悲愴
伴隨沈悶汽笛聲
平靜原野樂音繚繞
青翠山巒飛逝眼前
離開喧囂繁華台北城

軍樂口令交織基隆火車站
軍旗飄揚值星官的嘶吼
步槍刺刀腰際鏗鏘碰撞
戰士列隊開往砲陣地
運兵小艇綿延憂傷海面

基隆砲台開戰前夕

台北車站戒備森嚴

台北車站戒備森嚴
全副武裝的步兵井然列隊
火車運回疏散民眾
戰士接續進入擁擠車廂
開赴國土最前線

宣說這方國土的悲愴
伴隨沈悶汽笛聲
平靜原野樂音繚繞
青翠山巒飛逝眼前
離開喧囂繁華台北城

軍樂口令交織基隆火車站
軍旗飄揚值星官的嘶吼
步槍刺刀腰際鏗鏘碰撞
戰士列隊開往砲陣地
運兵小艇綿延憂傷海面

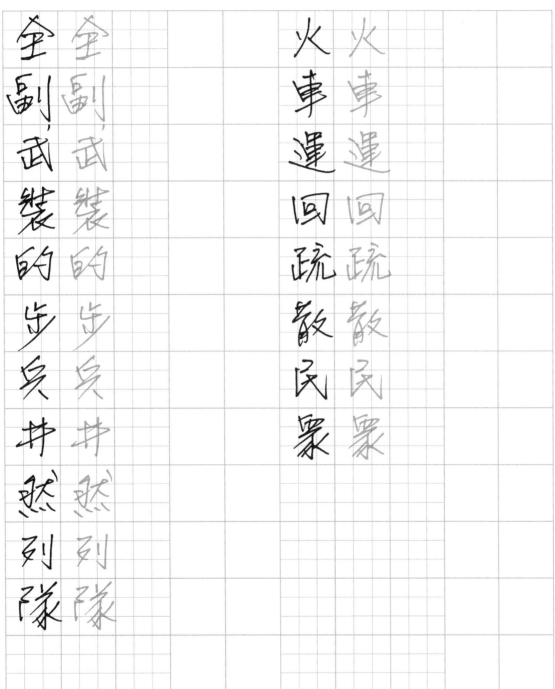

戰士接續進入擁擠車廂

戰士接續進入擁擠車廂

開赴國土最前線

開赴國土最前線

基隆砲台開戰前夕

台北車站戒備森嚴
全副武裝的步兵井然列隊
火車運回疏散民眾
戰士接續進入擁擠車廂
開赴國土最前線

離開喧囂繁華台北城
青翠山巒飛逝眼前
平靜原野樂音繚繞
伴隨沈悶汽笛聲
宣說這方國土的悲愴

軍樂口令交織基隆火車站
軍旗飄揚值星官的嘶吼
步槍刺刀腰際鏗鏘碰撞
戰士列隊開往砲陣地
運兵小艇綿延憂傷海面

青翠山巒飛逝眼前

離開喧囂繁華台北城

平靜原野樂音繚繞

伴隨沈悶汽笛聲

基隆砲台開戰前夕

台北車站戒備森嚴
全副武裝的步兵井然列隊
火車運回疏散民眾
戰士接續進入擁擠車廂
開赴國土最前線

離開喧囂繁華台北城
青翠山巒飛逝眼前
平靜原野樂音繚繞
伴隨沈悶汽笛聲
宣說這方國土的悲愴

軍樂口令交織基隆火車站
軍旗飄揚值星官的嘶吼
步槍刺刀腰際鏗鏘碰撞
戰士列隊開往砲陣地
運兵小艇綿延憂傷海面

車樂口令交織基隆火車站

宣說這方國土的悲愴

71

軍旗飄揚　值星官的嘶吼

步槍刺刀　腰際鏗鏘碰撞

台北車站戒備森嚴
全副武裝的步兵井然列隊
火車運回疏散民眾
戰士接續進入擁擠車廂
開赴國土最前線

宣說這方國土的悲愴
伴隨沈悶汽笛聲
平靜原野樂音繚繞
青翠山巒飛逝眼前
離開喧囂繁華台北城

軍樂口令交織基隆火車站
軍旗飄揚值星官的嘶吼
步槍刺刀腰際鏗鏘碰撞
戰士列隊開往砲陣地
運兵小艇綿延憂傷海面

| | | | 運兵小艇綿延憂傷海面 | 運兵小艇綿延憂傷海面 | | | 戰士列隊開往砲陣地 | 戰士列隊開往砲陣地 |

聽從指揮沉著應戰
狂風齊鳴媽祖悲憫的啜泣
宣說這方國土誓言
任暴雨淋濕身上嶄新軍服
洗淨我們的靈魂
英勇投入這場
神聖的國土保衛戰
展現台灣軍隊威武氣節
守護這方國土的尊嚴
樹立永不屈服典範
鼓舞後繼持續戰鬥

今天是陣亡的良辰吉日
台灣民主國軍指揮官如是說

今天是陣亡的黃道吉日

墨黑暈開一紙陰鬱天幕
基隆外海戰雲密佈
洶湧波濤捲起台灣軍民的憤怒
海平面浮現太陽旗
黑影幢幢日本戰艦
牽引連結天際裊裊黑煙
天地轟隆喧囂震盪
緊臨基隆外海懸崖上
雨水傾瀉民主國軍砲陣地
夾雜堅毅稚嫩的臉龐
黃虎旗下全副武裝
佇立崖上戒備森嚴
井然有序砲陣地
軍容壯盛嚴陣以待

弟兄們　沈住氣
瞄準敵人戰艦精準射擊
珍惜我們有限砲彈軍備

守護這方國土的尊嚴
樹立永不屈服典範
鼓舞後繼持續戰鬥
今天是陣亡的良辰吉日
台灣民主國軍指揮官
如是說

墨黑暈開一紙陰鬱大幕
今天是陣亡的黃道吉日

陣亡的黃道吉日

墨黑暈開一紙陰鬱天幕
基隆外海戰雲密佈
洶湧波濤捲起台灣的憤怒
海平面浮現太陽旗
牽引連結天際疊疊震盪
黑影幢幢日本戰艦
天地轟隆喧囂裊裊黑煙
緊臨基隆外海懸崖上
雨水傾瀉民主國軍砲陣地
夾雜堅毅稚嫩的臉龐
黃虎旗下全副武裝
佇立崖上戒備森嚴
井然有序砲陣地
軍容壯盛嚴陣以待

弟兄們　沈住氣
瞄準敵人戰艦精準射擊
珍惜我們有限砲彈軍備
聽從指揮沉著應戰
狂風齊鳴媽祖悲憫的啜泣
宣說這方國土誓言
任暴雨淋濕身上嶄新軍服
洗淨我們的靈魂
英勇投入這場
神聖的國土保衛戰
展現台灣軍隊威武氣節

守護這方國土的尊嚴
樹立永不屈服典範
鼓舞後繼持續戰鬥
如是說

今天是陣亡的良辰吉日
台灣民主國軍指揮官

海	海				黑	黑			
平	平				影	影			
面	面				幢	幢			
浮	浮				幢	幢			
現	現				日	日			
太	太				本	本			
陽	陽				戰	戰			
旗	旗				艦	艦			

墨黑暈開一紙陰鬱天幕
基隆外海戰雲密佈
洶湧波濤捲起台灣的憤怒
海平面浮現太陽旗
黑影幢幢日本戰艦
牽引連結天際裊裊黑煙
天地轟隆喧囂震盪
緊臨基隆外海懸崖上
雨水傾瀉民主國軍砲陣地
夾雜堅毅稚嫩的臉龐
黃虎旗下全副武裝
佇立崖上戒備森嚴
井然有序砲陣地
軍容壯盛嚴陣以待

弟兄們　沈住氣
瞄準敵人戰艦精準射擊
珍惜我們有限砲彈軍備
聽從指揮沉著應戰
狂風齊鳴媽祖悲憫的啜泣
宣說這方國土誓言
任暴雨淋濕身上嶄新軍服
洗淨我們的靈魂
英勇投入這場
神聖的國土保衛戰
展現台灣軍隊威武氣節

牽引連結天際裊裊黑煙

天地轟隆喧囂震盪

守護這方國土的尊嚴
樹立永不屈服典範
鼓舞後繼持續戰鬥
台灣民主國國軍指揮官
今天是陣亡的良辰吉日
如是說

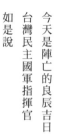

緊臨基隆外海懸崖上

雨水傾瀉民主國軍砲陣地

陣亡的黃道吉日

墨黑暈開一紙陰鬱天幕
基隆外海戰雲密佈
洶湧波濤捲起台灣的憤怒
海平面浮現太陽旗
黑影幢幢日本戰艦
牽引連結天際裊裊黑煙
天地轟隆隆囂囂震盪
佇立崖上戒備森嚴
黃虎旗下全副武裝
夾雜堅毅稚嫩的臉龐
雨水傾瀉民主國軍砲陣地
緊臨基隆外海懸崖上
井然有序砲陣地
軍容壯盛嚴陣以待

弟兄們　沈住氣
瞄準敵人戰艦精準射擊
珍惜我們有限砲彈軍備
聽從指揮沉著應戰
狂風齊鳴媽祖悲憫的啜泣
宣說這方國土誓言
任暴雨淋濕身上嶄新軍服
洗淨我們的靈魂
英勇投入這場
神聖的國土保衛戰
展現台灣軍隊威武氣節

夾雜堅毅如銅稚嫩的臉龐

黃虎旗下全副、武裝

守護這方國土的尊嚴
樹立永不屈服典範
鼓舞後繼持續戰鬥

今天是陣亡的良辰吉日
台灣民主國軍指揮官
如是說

井然有序佈陣地

佇立崖上戒備森嚴

墨黑暈開一紙陰鬱天幕
基隆外海戰雲密佈
洶湧波濤捲起台灣的憤怒
海平面浮現太陽旗
黑影幢幢日本戰艦
牽引連結天際裊裊黑煙
天地轟隆喧囂震盪
緊臨基隆外海懸崖上
雨水傾瀉民主國軍砲陣地
夾雜堅毅稚嫩的臉龐
黃虎旗下全副武裝
佇立崖上戒備森嚴
井然有序砲陣地
軍容壯盛嚴陣以待

弟兄們　沈住氣
瞄準敵人戰艦精準射擊
珍惜我們有限砲彈軍備
聽從指揮沉著應戰
狂風齊鳴媽祖悲憫的啜泣
宣說這方國土誓言
任暴雨淋濕身上嶄新軍服
洗淨我們的靈魂
英勇投入這場
神聖的國土保衛戰
展現台灣軍隊威武氣節

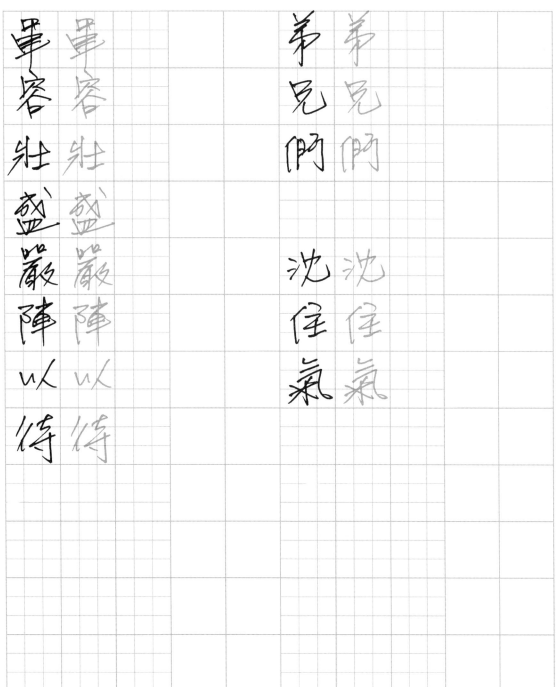

守護這方國土的尊嚴
樹立永不屈服典範
鼓舞後繼持續戰鬥

今天是陣亡的良辰吉日
台灣民主國軍指揮官
如是說

瞄準敵人戰艦精準射擊

瞄準敵人戰艦精準射擊

珍惜我倆有限砲戰軍備

珍惜我倆有限砲戰軍備

陣亡的黃道吉日

墨黑暈開一紙陰鬱天幕
基隆外海戰雲密佈
溝湧波濤捲起台灣的憤怒
海平面浮現太陽旗
黑影幢幢日本戰艦
牽引連結天際裊裊黑煙
緊臨基隆外海懸崖上
天地轟隆喧囂震盪
雨水傾瀉民主國軍砲陣地
夾雜堅毅稚嫩的臉龐
黃虎旗下全副武裝
佇立崖上戒備森嚴
井然有序砲陣地
軍容壯盛嚴陣以待

弟兄們　沈住氣
瞄準敵人戰艦精準射擊
珍惜我們有限砲彈軍備
聽從指揮沉著應戰
狂風齊鳴媽祖悲憫的啜泣
宣說這方國土誓言
任暴雨淋濕身上嶄新軍服
洗淨我們的靈魂
英勇投入這場
神聖的國土保衛戰
展現台灣軍隊威武氣節

聽從指揮沉著應戰

狂風齊鳴媽祖悲憫的啜泣

守護這方國土的尊嚴
樹立永不屈服典範
鼓舞後繼持續戰鬥
今天是陣亡的良辰吉日
台灣民主國軍指揮官
如是說

任暴雨淋濕身上嶄新軍服

宣說這方國土誓言

墨黑暈開一紙陰鬱天幕
基隆外海戰雲密佈
洶湧波濤捲起台灣的憤怒
海平面浮現日本戰艦
黑影幢幢喧囂震盪
牽引連結天際裊裊黑煙
天地轟隆隆隆隆
緊臨基隆外海懸崖上
雨水傾瀉民主國軍砲陣地
夾雜堅毅稚嫩的臉龐
黃虎旗下全副武裝
佇立崖上戒備森嚴
井然有序砲陣地
軍容壯盛嚴陣以待

弟兄們　沈住氣
瞄準敵人戰艦精準射擊
宣說這方國土誓言
珍惜我們有限砲彈軍備
聽從指揮沉著應戰
狂風齊鳴媽祖悲憫的啜泣
任暴雨淋濕身上嶄新軍服
洗淨我們的靈魂
英勇投入這場
神聖的國土保衛戰
展現台灣軍隊威武氣節

英勇投入這場

洗淨我們的靈魂

守護這方國土的尊嚴
樹立永不屈服典範
鼓舞後繼持續戰鬥
今天是陣亡的良辰吉日
台灣民主國軍指揮官
如是說

展現台灣軍隊威武氣節

神聖的國土保衛戰

陣亡的黃道吉日

墨黑暈開一紙陰鬱天幕
基隆外海戰雲密佈
洶湧波濤捲起台灣的憤怒
海平面浮現太陽旗
黑影幢幢日本戰艦
牽引連結天際裊裊黑煙
天地轟隆喧囂罳震盪
緊臨基隆外海懸崖上
雨水傾瀉民主國軍砲陣地
夾雜堅毅稚嫩的臉龐
黃虎旗下全副武裝
佇立崖上戒備森嚴
井然有序砲陣地
軍容壯盛嚴陣以待

弟兄們　沈住氣
瞄準敵人戰艦精準射擊
珍惜我們有限砲彈軍備
聽從指揮沉著應戰
狂風齊鳴媽祖悲憫的啜泣
宣說這方國土誓言
任暴雨淋濕身上嶄新軍服
洗淨我們的靈魂
英勇投入這場
神聖的國土保衛戰
展現台灣軍隊威武氣節

守護這方國土的尊嚴

樹立永不屈服典範

守護這方國土的尊嚴
樹立永不屈服典範
鼓舞後繼持續戰鬥
今天是陣亡的良辰吉日
台灣民主國軍指揮官
如是說

鼓舞後繼持續戰鬥

今天是陣亡的良辰吉日

墨黑暈開一紙陰鬱天幕
基隆外海戰雲密佈
洶湧波濤捲起台灣的憤怒
海平面浮現太陽旗
黑影幢幢日本戰艦
牽引連結天際裊裊黑煙
天地轟隆喧囂震盪
緊臨基隆外海懸崖上
雨水傾瀉民主國軍砲陣地
夾雜堅毅稚嫩的臉龐
黃虎旗下全副武裝
佇立崖上戒備森嚴
井然有序砲陣地
軍容壯盛嚴陣以待

弟兄們　沈住氣
瞄準敵人戰艦精準射擊
珍惜我們有限砲彈軍備
聽從指揮沉著應戰
狂風齊鳴媽祖悲憫的啜泣
宣說這方國土誓言
任暴雨淋濕身上嶄新軍服
洗淨我們的靈魂
英勇投入這場
神聖的國土保衛戰
展現台灣軍隊威武氣節

台灣民主國軍指揮官如是說

在武士盔甲盾牌上閃耀
化身正義符號飄揚戰陣旌旗
威風凜凜號令千軍萬馬

以堅毅鬥志戰勝黑暗
以溫暖羽翼撫慰受創心靈
遊吟詩人詠嘆光明史詩
千古以來代代傳唱

VAG
EXPERT

天馬行空之飛馬傳奇

在黑暗吞噬光明的時代
以尖銳獨角頂撞重重黑幕
以雷電閃光劈開混沌
天馬行空雷霆萬鈞

伴隨閃電雷鳴的馬蹄聲
自混沌初開響徹雲霄
瞬間奔騰宇宙天網之間
為受困黑暗壟罩無助生命
帶來光明與希望

善良潔淨內在光芒四射
伸展白色羽翼輕躍飛揚
光明如影隨形遍照芎蒼
呼風喚雨戰勝惡龍
不屈從黑暗強權
捍衛自由光明正義的象徵

VGA 頂級汽車保養廠 2011

天馬行空之飛馬傳奇

天馬行空之飛馬傳奇

在黑暗吞噬光明的時代

在黑暗吞噬光明的時代

在黑暗吞噬光明的時代
以尖銳獨角頂撞重重黑幕
以雷電閃光劈開混沌
天馬行空雷霆萬鈞

伴隨閃電雷鳴的馬蹄聲
自混沌初開響徹雲霄
瞬間奔騰宇宙天網之間
為受困黑暗壟罩無助生命
帶來光明與希望

善良潔淨內在光芒四射
伸展白色羽翼輕躍飛揚
光明如影隨形遍照穹蒼
呼風喚雨戰勝惡龍
不屈從黑暗強權

捍衛自由光明正義的象徵
在武士盔甲盾牌上閃耀
化身正義符號飄揚戰陣旌旗
威風凜凜號令千軍萬馬

以堅毅鬥志戰勝黑暗
以溫暖羽翼撫慰受創心靈
遊吟詩人詠嘆光明史詩
千古以來代代傳唱

天馬行空雷霆萬鈞

伴隨閃電雷鳴的馬蹄聲

天馬行空飛馬傳奇

在黑暗吞噬光明的時代
以尖銳獨角頂撞重重黑幕
以雷電閃光劈開混沌
天馬行空雷霆萬鈞

伴隨閃電雷鳴的馬蹄聲
自混沌初開響徹雲霄
瞬間奔騰宇宙天網之間
為受困黑暗壟罩無助生命
帶來光明與希望

善良潔淨內在光芒四射
伸展白色羽翼輕躍飛揚
光明如影隨形遍照穹蒼
呼風喚雨戰勝惡龍
不屈從黑暗強權

捍衛自由光明正義的象徵
在武士盔甲盾牌上閃耀
化身正義符號飄揚戰陣旌旗
威風凜凜號令千軍萬馬

以堅毅鬥志戰勝黑暗
以溫暖羽翼撫慰受創心靈
遊吟詩人詠嘆光明史詩
千古以來代代傳唱

瞬間奔曉守宙天網之間

自混沌初開響徹雲霄

為受困黑暗壟罩無助生命

帶來光明與希望

天馬行空飛馬傳奇

在黑暗吞噬光明的時代
以尖銳獨角頂撞重重黑幕
以雷電閃光劈開混沌
天馬行空雷霆萬鈞

伴隨閃電雷鳴的馬蹄聲
自混沌初開響徹雲霄
瞬間奔騰宇宙天網之間
為受困黑暗塵囂無助生命
帶來光明與希望

善良潔淨內在光芒四射
伸展白色羽翼輕躍飛揚
光明如影隨形遍照芎蒼
呼風喚雨戰勝惡龍
不屈從黑暗強權
捍衛自由光明正義的象徵
在武士盔甲盾牌上閃耀
化身正義符號飄揚戰陣旌旗
威風凜凜號令千軍萬馬

以堅毅鬥志戰勝黑暗
以溫暖羽翼撫慰受創心靈
遊吟詩人詠嘆光明史詩
千古以來代代傳唱

光明妙影隨形遍照芎蒼

光明妙影隨形遍照芎蒼

呼風喚雨戰勝惡龍

呼風喚雨戰勝惡龍

在黑暗吞噬光明的時代
以尖銳獨角頂撞重重黑幕
以雷電閃光劈開混沌
天馬行空雷霆萬鈞

伴隨閃電雷鳴的馬蹄聲
自混沌初開響徹雲霄
瞬間奔騰宇宙天網之間
為受困黑暗壟罩無助生命
帶來光明與希望

善良潔淨內在光芒四射
伸展白色羽翼輕躍飛揚
光明如影隨形遍照穹蒼
呼風喚雨戰勝惡龍
不屈從黑暗強權
捍衛自由光明正義的象徵

在武士盔甲盾牌上閃耀
化身正義符號飄揚戰陣旌旗
威風凜凜號令千軍萬馬

以堅毅鬥志戰勝黑暗
以溫暖羽翼撫慰受創心靈
遊吟詩人詠嘆光明史詩
千古以來代代傳唱

捍衛自由光明正義的象徵

不屈從強權

在武士盔甲盾牌上閃耀

化身正義荷鏡飄揚戰陣強旗

天馬行空飛馬傳奇

在黑暗吞噬光明的時代
以尖銳獨角頂撞重重黑幕
以雷電閃光劈開混沌
天馬行空雷霆萬鈞

伴隨閃電雷鳴的馬蹄聲
自混沌初開響徹雲霄
瞬間奔騰宇宙天網之間
為受困黑暗壟罩無助生命
帶來光明與希望

善良潔淨內在光芒四射
伸展白色羽翼輕躍飛揚
光明如影隨形遍照芎蒼
呼風喚雨戰勝惡龍
不屈從黑暗強權
捍衛自由光明正義的象徵
在武士盔甲盾牌上閃耀
化身正義符號飄揚戰陣旌旗
威風凜凜號令千軍萬馬

以堅毅鬥志戰勝黑暗
以溫暖羽翼撫慰受創心靈
遊吟詩人詠嘆光明史詩
千古以來代代傳唱

以溫暖羽翼撫慰受創心靈

遊吟詩人詠嘆光明史詩

在黑暗吞噬光明的時代
以尖銳獨角頂撞重重黑幕
以雷電閃光劈開混沌
天馬行空雷霆萬鈞

伴隨閃電雷鳴的馬蹄聲
自混沌初開響徹雲霄
瞬間奔騰宇宙天網之間
為受困黑暗壟罩無助生命
帶來光明與希望

善良潔淨內在光芒四射
伸展白色羽翼輕躍飛揚
光明如影隨形遍照弯蒼
呼風喚雨戰勝惡龍
不屈從黑暗強權
捍衛自由光明正義的象徵
在武士盔甲盾牌上閃耀
化身正義符號飄揚戰陣旌旗
威風凜凜號令千軍萬馬

以堅毅鬥志戰勝黑暗
以溫暖羽翼撫慰受創心靈
遊吟詩人詠嘆光明史詩
千古以來代代傳唱

銳利如劍犀利眼神
如射穿雲海金色曙光
始終維持心靈高度
觀照地表滄桑歷史更迭
了然於心不為所動
在武士盔甲盾牌上閃耀
化身正義符號飄揚戰陣旌旗
威風凜凜號令千軍萬馬
以堅毅鬥志戰勝黑暗
以溫暖羽翼撫慰受創心靈
遊吟詩人詠嘆光明史詩
千古以來代代傳唱

DELAN

德綸興業 2002

守護玉山的神鷹

守護這方國土的神鷹
身披銀色甲冑
背覆神盾與長劍
伸展鐵甲羽翼
駕御入冬第一道寒風飛行
隨美麗山巒地表起伏
巡航太平洋東海之濱

時而攀升而上
如揮舞長劍刺向天際
盤旋玉山之巔

時而俯衝直下
如逆使刀鋒
劃破稀薄如紙冷冽空氣
將時間凍結在
雲層之間

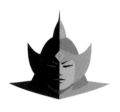

守護
玉、
山
的
神鷹

守護
玉、
山
的
神鷹

守護
這方
國土
的
神鷹

守護
這方
國土
的
神鷹

守護玉山的神鷹

守護這方國土的神鷹
身披銀色甲冑
背覆神盾與長劍
伸展鐵甲羽翼
駕御入冬第一道寒風飛行
隨美麗山巒地表起伏
巡航太平洋東海之濱

時而攀升而上
如揮舞長劍刺向天際
盤旋玉山之巔

時而俯衝直下
如逆使刀鋒
劃破稀薄如紙冷冽空氣
將時間凍結在
雲層之間

銳利如劍犀利眼神
如射穿雲海金色曙光
始終維持心靈高度
觀照地表滄桑歷史更迭
了然於心不為所動

背覆神盾與長劍

身披銀色甲冑

伸展鐵甲羽翼

伸展鐵甲羽翼

駕御入冬第一道寒風飛行

駕御入冬第一道寒風飛行

守護這方國土的神鷹
身披銀色甲冑
背覆神盾與長劍
伸展鐵甲羽翼
駕御入冬第一道寒風飛行
隨美麗山巒地表起伏
巡航太平洋東海之濱

時而攀升而上
如揮舞長劍刺向天際
盤旋玉山之巔

時而俯衝直下
如逆使刀鋒
劃破稀薄如紙冷冽空氣
將時間凍結在
雲層之間

銳利如劍犀利眼神
如射穿雲海金色曙光
始終維持心靈高度
觀照地表滄桑歷史更迭
了然於心不為所動

隨美麗山巒地表起伏

巡航太平洋東海之濱

如揮舞長劍刺向天際　　如揮舞長劍刺向天際

盤旋玉山之巔　　盤旋玉山之巔

守護這方國土的神鷹
身披銀色甲冑
背覆神盾與長劍
伸展鐵甲羽翼
駕御入冬第一道寒風飛行
隨美麗山巒地表起伏
巡航太平洋東海之濱

時而攀升而上
如揮舞長劍刺向天際
盤旋玉山之巔

時而俯衝直下
如逆使刀鋒
劃破稀薄如紙冷冽空氣
將時間凍結在
雲層之間

銳利如劍犀利眼神
如射穿雲海金色曙光
始終維持心靈高度
觀照地表滄桑歷史更迭
了然於心不為所動

時而攀升而上

時而俯衝直下

劃破稀薄如紙冷冽空氣

劃破稀薄如紙冷冽空氣

如遂使刀鋒

如遂使刀鋒

守護玉山的神鷹

守護這方國土的神鷹
身披銀色甲冑
背覆神盾與長劍
伸展鐵甲羽翼
駕御入冬第一道寒風飛行
隨美麗山巒地表起伏
巡航太平洋東海之濱

時而攀升而上
如揮舞長劍刺向天際
盤旋玉山之巔

時而俯衝直下
如逆使刀鋒
劃破稀薄如紙冷冽空氣
將時間凍結在
雲層之間

銳利如劍犀利眼神
如射穿雲海金色曙光
始終維持心靈高度
觀照地表滄桑歷史更迭
了然於心不為所動

銳利如劍犀利眼神

將時間凍結在雲層之間

如射穿雲海金色曙光

始終維持心靈高度

守護玉山的神鷹

守護這方國土的神鷹
身披銀色甲冑
背覆神盾與長劍
伸展鐵甲羽翼
駕御入冬第一道寒風飛行
隨美麗山巒地表起伏
巡航太平洋東海之濱

時而攀升而上
如揮舞長劍刺向天際
盤旋玉山之巔

時而俯衝直下
如逆使刀鋒
劃破稀薄如紙冷冽空氣
將時間凍結在
雲層之間

銳利如劍犀利眼神
如射穿雲海金色曙光
始終維持心靈高度
觀照地表滄桑歷史更迭
了然於心不為所動

了然於心不為所動

觀照地表滄桑歷史更迭

觀照地表滄桑歷史更迭

與死神角力的格鬥士

放手一搏吧！弟兄們
扛著薛西佛斯留下的巨石
擎起沖天水注
對天立誓搶救生命
我們是與死神角力的格鬥士

來吧！撲天蓋地的火神
盯著你忿怒眼神毫不退縮
我的心裏有無盡的愛

看啊！搶救生命的巨人
不遠處始終有燦爛奪目的光
在心靈深處閃爍著

狙擊手

躲在自己的影子裏
呼吸間失去過去未來
望遠鏡拉近距離
將空間繃緊

思慮沉寂如詩
一絲懸念蕩然無存
砲火嚦嚦作響若有似無
漫天黑幕披覆靜默

額頭汗水停止滾動
扣引板機的指頭緩緩滑行
火光閃爍撞擊虛空
擊中自己轉身的靈魂

心靈符號 4

寫字的修練
書寫台灣史詩

作　　　者：許世賢

美術設計：許世賢

編　　　輯：許世賢

出 版 者：新世紀美學出版社

地　　　址：台北市民族西路 76 巷 12 弄 10 號 1 樓

網　　　站：www.dido-art.com

電　　　話：02-28058657

郵政劃撥：50254486

戶　　　名：天將神兵創意廣告有限公司

發行出品：天將神兵創意廣告有限公司

電　　　話：02-28058657

地　　　址：新北市淡水區沙崙路 25 巷 16 號 11 樓

網　　　站：www.vitomagic.com

總 經 銷：旭昇圖書有限公司

電　　　話：02-22451480

地　　　址：新北市中和區中山路二段 352 號 2 樓

網　　　站：www.ubooks.tw

初版日期：二〇一六年八月

定　　　價：三九〇元

國家圖書館出版品預行編目 (CIP) 資料

寫字的修煉 ：書寫臺灣史詩 / 許世賢著 .--

初版 . -- 臺北市 ：新世紀美學，2016.08

面 ；　公分 -- （心靈符號 ；4 ）

ISBN 978-986-93168-6-6（平裝） 1. 習字範本

943.9　　　　　　　　　　　　　105013646

新世紀美學

福爾摩沙之歌

福爾摩沙美麗之島
在晨曦金色曙光中甦醒
白雪紛飛輕拂群山
傲然屹立太平洋

福爾摩沙東海之濱
守護玉山的神鷹
舞動羽翼環顧八卦山
勇士傳奇的故鄉

福爾摩沙光明國土
在砲聲響起時向前邁進
無視烏雲密佈
自由旗幟迎風飄揚

福爾摩沙民主國度
守護夢想與希望
族群融合共創新世紀
自由民主新故鄉